登場人物介紹

華生

曾是軍醫，為人善良又樂於助人，是福爾摩斯查案的最佳拍檔。

福爾摩斯

居於倫敦貝格街221號B。精於觀察分析，知識豐富，曾習拳術，又懂得拉小提琴，是倫敦著名的私家偵探。

狐格森

李大猩

蘇格蘭場的孖寶警探，愛出風頭，但查案手法笨拙，常要福爾摩斯出手相助。

卡弗頓·史密斯

大不列顛醫學院院長，傳染病專家。

愛麗絲

房東太太親戚的女兒，為人牙尖嘴利，連福爾摩斯也怕她三分。

米高·斯圖特

大不列顛醫學院教授，傳染病專家。

小兔子

扒手出身，少年偵探隊的隊長，最愛多管閒事，是福爾摩斯的好幫手。

李察·布盧姆

大不列顛醫學院教授，傳染病專家。

案發地點

格陵蘭島碼頭

位於倫敦泰晤士河。

CONTENTS
瀕死的大偵探

大偵探 漫畫版
福爾摩斯
SHERLOCK HOLMES

黑色的死屍

醫院

媽，我來了。

啊，森仔。

只要你早日康復就好了。

嗯。

辛苦你了，幾乎每天也要過來。

6

是什麼案件？

據報是發現了屍體。

噠噠噠……

那麼發現屍體的人呢？

他們……全都走了。

死者遺體就在這裏面……

8

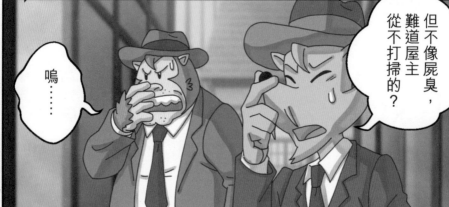

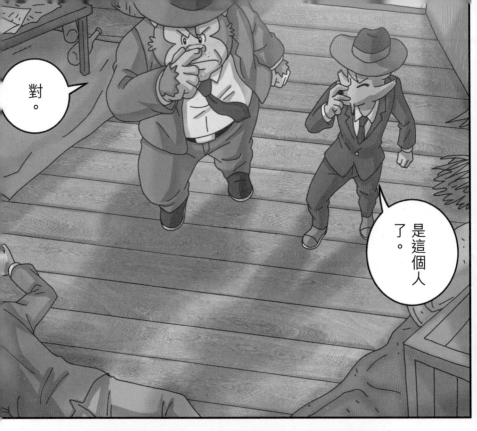

對。

是這個人了。

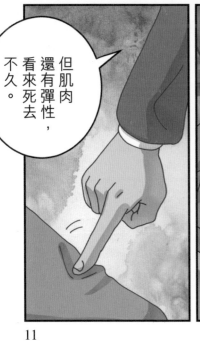

但肌肉還有彈性，看來死去不久。

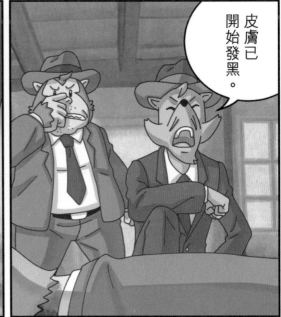

皮膚已開始發黑。

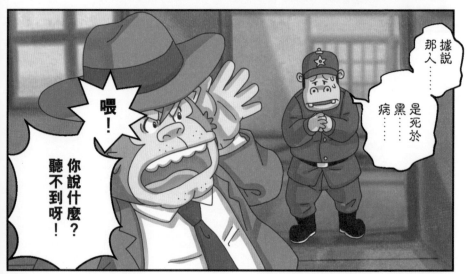

12

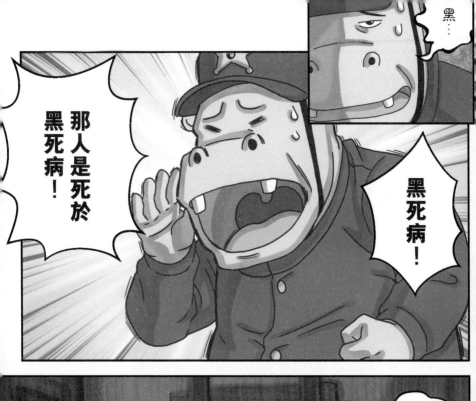

走為上策！

嘩呀！

噠噠噠噠

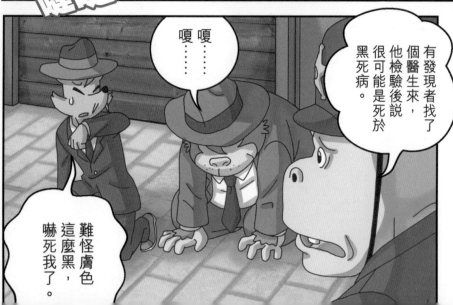

嘎嘎……

有發現者找了個醫生來，他檢驗後說，很可能是死於黑死病。

難怪膚色這麼黑，嚇死我了。

豈有此理！想收買人命嗎？

我還未說完，你們就急不及待衝進去了。

哈哈哈！幸好我沒走近屍體。

你也沒碰過屍體吧？

⋯⋯

沒碰過吧？

16

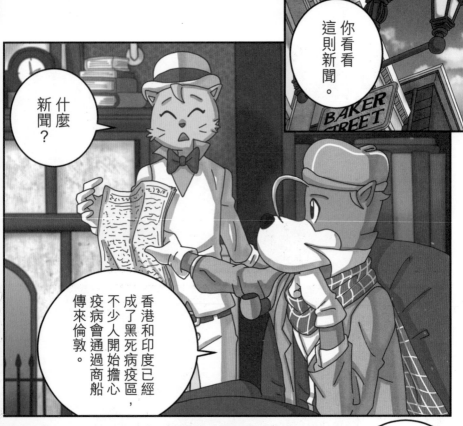

你看看這則新聞。

什麼新聞？

香港和印度已經成了黑死病疫區，不少人開始擔心疫病會通過商船傳來倫敦。

幾百年前的黑死病瘟疫，就殺死了歐洲三分之一人口，這可不是説笑。

嘿，可能黑死病早已傳來倫敦了。

18

我的情報網直達政府高層，而且這與死亡有關，我一聽到就記住了。

你怎麼一聽到黑死病就興致勃勃，說得比我這醫生還詳盡？

只是政府害怕引起恐慌，不敢公開罷了。

嘖，原來你是對死亡感興趣。

當然，如果對死亡漠不關心，又怎能偵查兇殺案？

可惜這次是疫病，跟兇殺案沒關係呢。

噠噠噠

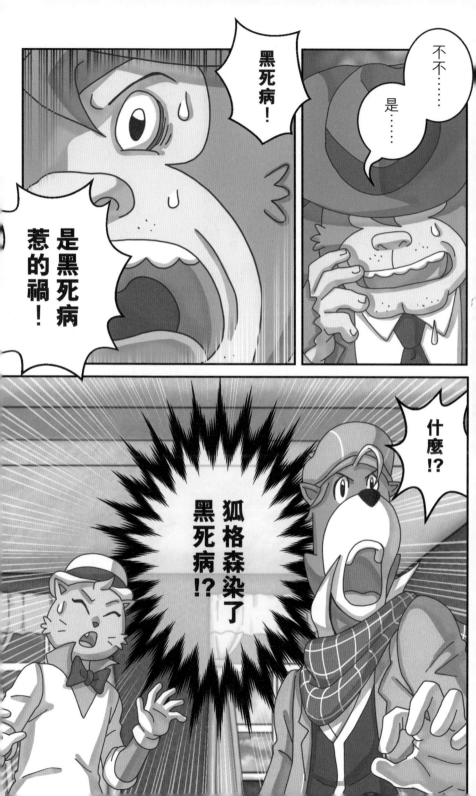

走為上策

P.14

例句：如在遠足時遇上惡劣天氣，切記走為上策，以免受困。

全句是「三十六計，走為上策」。「三十六計」意為計策極多，這是後人形容南北朝名將檀道濟足智多謀，但在陷入困境時也只好採用逃避策略，主動退兵。

七畫

這裏有四個出自「三十六計」的成語，卻全部被分成兩半，你懂得把它們連接起來嗎？

無中　笑裏　反客　金蟬
·　　　·　　　·　　　·

·　　　·　　　·　　　·
為主　脫殼　藏刀　生有

這裏有幾個「關」字的成語，請把答案填上空格。

關□備至
無關痛□
□不關己
息息□關

漠不關心

例句：他對弱勢社群漠不關心，是個令人討厭的庸官。

十四畫

「漠」是冷漠的意思，形容人對其他人或事物毫不關心。

P.19

噴，原來你是對死亡感興趣。

當然，如果對死亡漠不關心，又怎能偵查兇殺案？

第四個死者

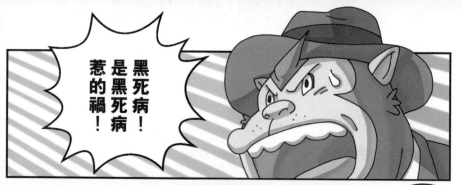

黑死病！是黑死病惹的禍！

什麼？狐格森染病了？

不不不……

他未發病，但醫生卻硬要把他關起來……

這叫隔離，是防止病毒擴散的方法，以防萬一而已。

24

但他要被隔離一個月，要是發病還可能被人道毀滅……

砰！！

又不是發瘟豬，怎會拿去人道毀滅？

況且只要及早診治，也有辦法醫好的。

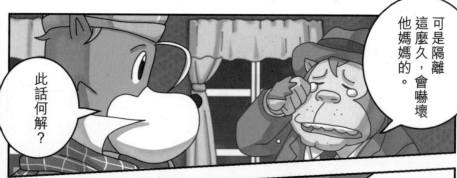

此話何解？

可是隔離這麼久，會嚇壞他媽媽的。

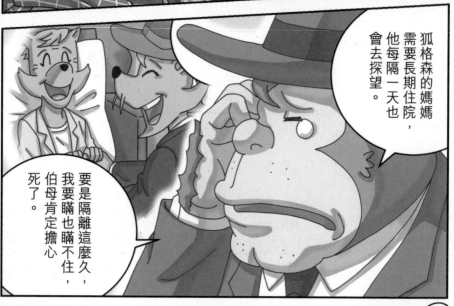

狐格森的媽媽需要長期住院，他每隔一天也會去探望。

要是隔離這麼久，我要瞞也瞞不住，伯母肯定擔心死了。

嗚……

嗚……

他們雖然平時狗咬狗骨，但其實感情很好呢。

對，看他急成這樣，我們只好盡力幫忙了。

26

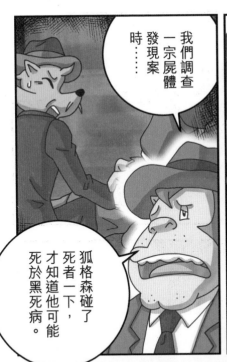

我們調查一宗屍體發現案時⋯⋯

狐格森碰了死者一下，才知道他可能死於黑死病。

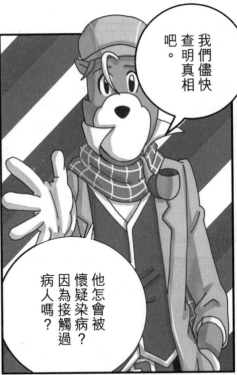

我們儘快查明真相吧。

他怎會被懷疑染病？因為接觸過病人嗎？

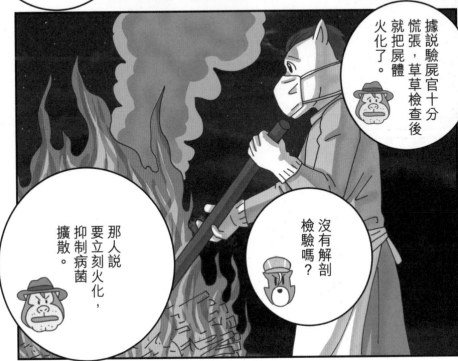

據説驗屍官十分慌張，草草檢查後就把屍體火化了。

沒有解剖檢驗嗎？

那人説要立刻火化，抑制病菌擴散。

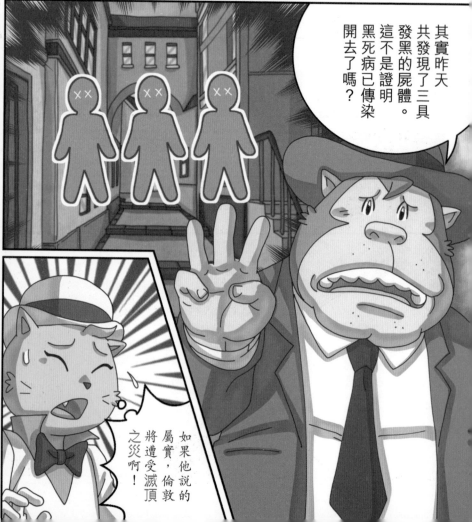

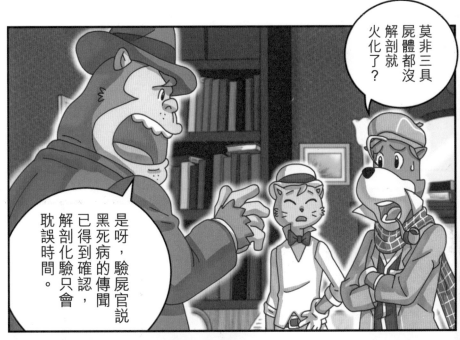

莫非三具屍體都沒解剖就火化了？

是呀，驗屍官說黑死病的傳聞已得到確認，解剖化驗只會耽誤時間。

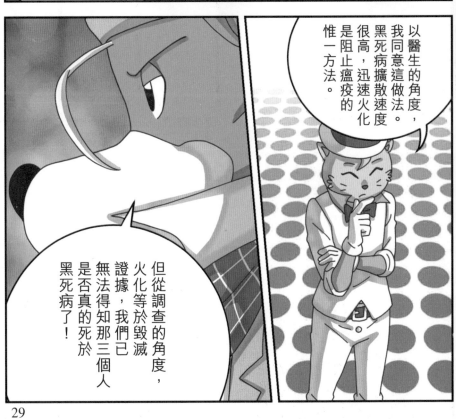

以醫生的角度，我同意這做法。黑死病擴散速度很高，迅速火化是阻止瘟疫的惟一方法。

但從調查的角度，火化等於毀滅證據，我們已無法得知那三個人是否真的死於黑死病了！

事到如今，我們需要查清楚三個問題。

那該怎辦？

第一，三個死者的身份和他們幹什麼工作？

第二，三人病發前曾在什麼地方出入？

第三，他們三人是否互相認識？

雖然未必能夠查明真相，但對案件一定有幫助。

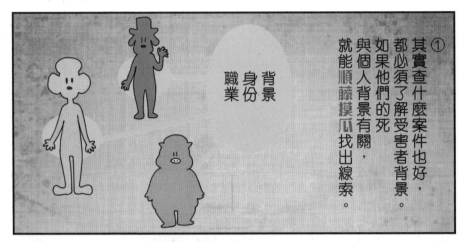

① 其實查什麼案件也好，都必須了解受害者背景。如果他們的死與個人背景有關，就能順藤摸瓜找出線索。

背景
身份
職業

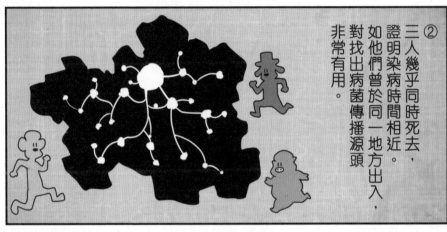

② 三人幾乎同時死去，證明染病時間相近。如他們曾於同一地方出入，對找出病菌傳播源頭非常有用。

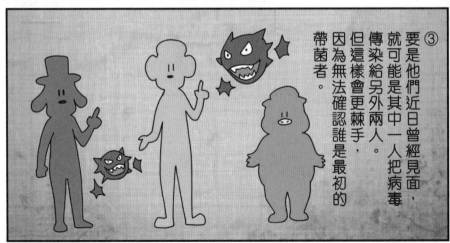

③ 要是他們近日曾經見面，就可能是其中一人把病毒傳染給另外兩人。但這樣會更棘手，因為無法確認誰是最初的帶菌者。

為救狐格森，李大猩這次真勤快。

我馬上去查！

嘩嘩嘩……

你比醫生更懂得調查傳染病呢。

都是用同一手法，挑選同一類人行兇……我只是把黑死病當成連環殺人魔而已。

聽你一説，兩者又確實有不少共通點。

果然是福爾摩斯的思考方式。

32

要揪出名為黑死病的殺人魔，就要解答那些問題。

我們下一步該怎麼做？

現已夜深，明天先等待李大猩的報告吧。

可惜我明天要去巴黎參加研討會，沒法幫忙。

有我和李大猩，你不必擔心啊。一路順風。

福爾摩斯先生！

我來探你了！

翌日

難道……愛麗絲？

嘻嘻！

放心，我不是來收房租的。

這是你的電報。

原來你是來送電報你……

又發現一個死者，見字速來格陵蘭島碼頭威爾斯號貨輪。

是第四個死者？

什麼？什麼死者？

別多事！我要去查案了！

問一下也不行？真小器！

碼頭

李大猩呢？

福爾摩斯先生，這邊請。

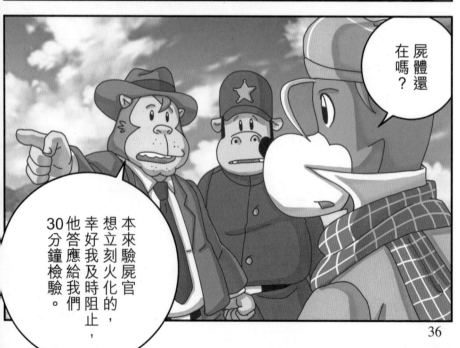

屍體還在嗎？

本來驗屍官想立刻火化的，幸好我及時阻止，他答應給我們30分鐘檢驗。

36

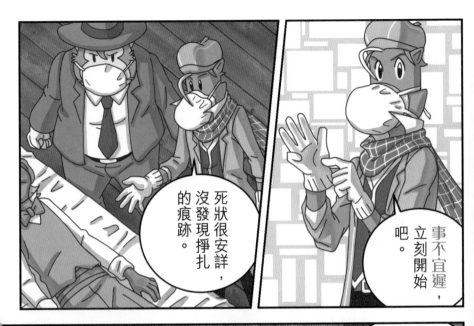

事不宜遲，立刻開始吧。

死狀很安詳，沒發現掙扎的痕跡。

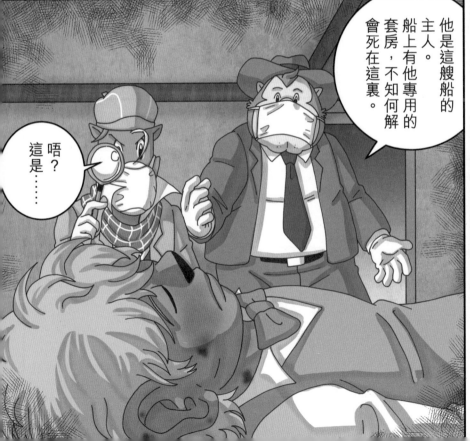

他是這艘船的主人。船上有他專用的套房，不知何解會死在這裏。

唔？這是……

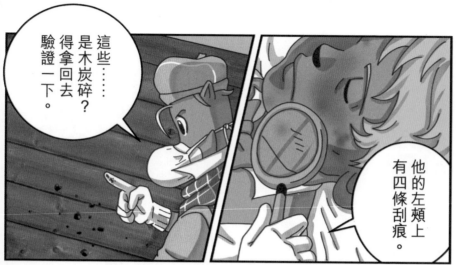

這些……是木炭碎?得拿回去驗證一下。

他的左頰上有四條刮痕。

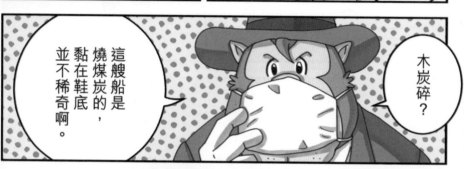

這艘船是燒煤炭的,黏在鞋底並不稀奇啊。

木炭碎?

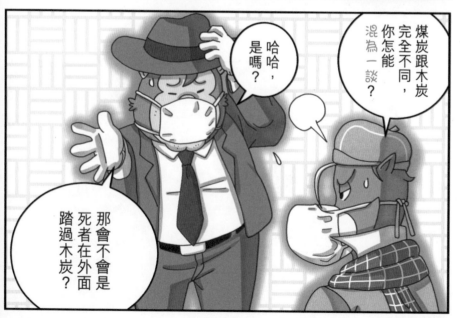

煤炭跟木炭完全不同,你怎能混為一談?

哈哈,是嗎?

那會不會是死者在外面踏過木炭?

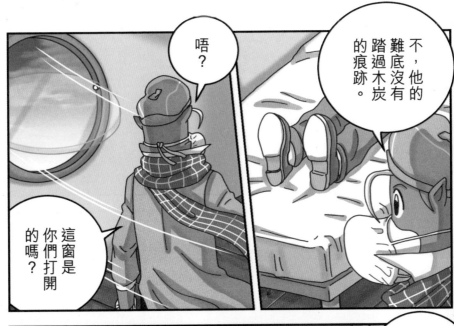

唔？

不，他的難底沒有踏過木炭的痕跡。

這窗是你們打開的嗎？

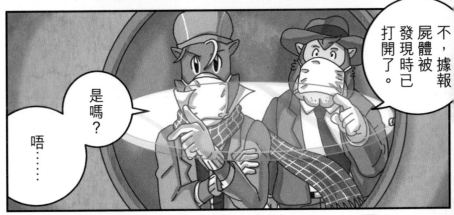

不，據報屍體被發現時已打開了。

是嗎？

唔……

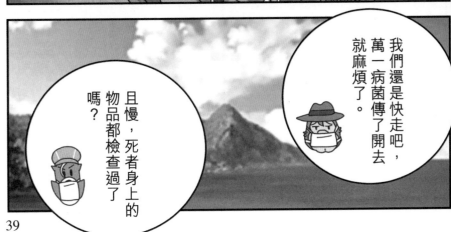

我們還是快走吧，萬一病菌傳了開去就麻煩了。

且慢，死者身上的物品都檢查過了嗎？

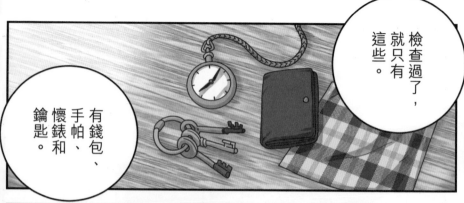

檢查過了，就只有這些。

有錢包、手帕、懷錶和鑰匙。

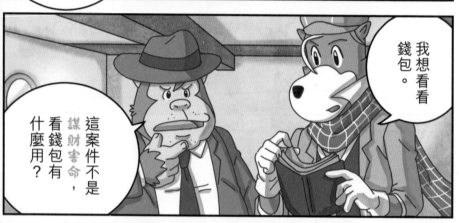

我想看看錢包。

這案件不是謀財害命，看錢包有什麼用？

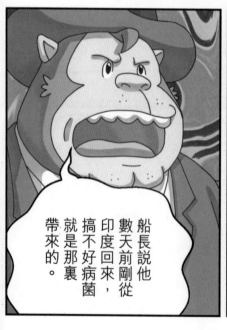

船長說他數天前剛從印度回來，搞不好病菌就是那裏帶來的。

我是要看裏面的鈔票。

如果有其他國家的貨幣，就能推斷死者最近去過外國。

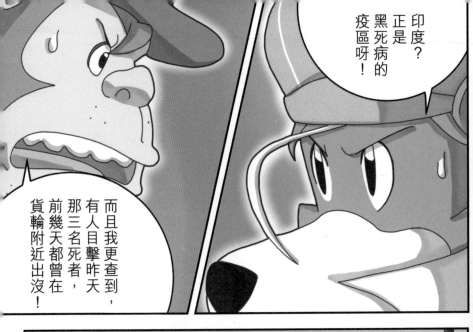

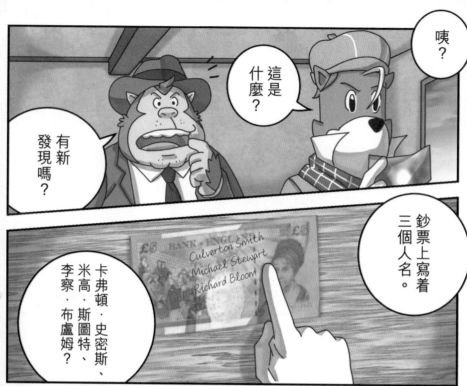

咦？

這是什麼？

有新發現嗎？

鈔票上寫着三個人名。

卡弗頓・史密斯、米高・斯圖特、李察・布盧姆？

Culverton Smith
Michael Stewart
Richard Bloom

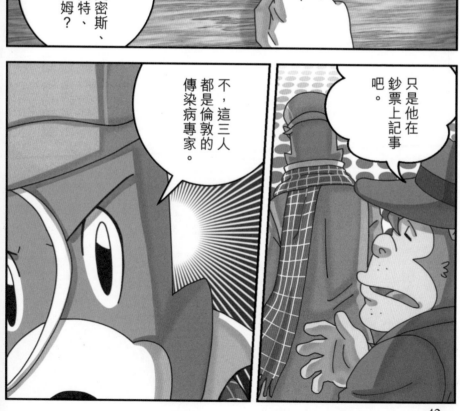

不，這三人都是倫敦的傳染病專家。

只是他在鈔票上記事吧。

42

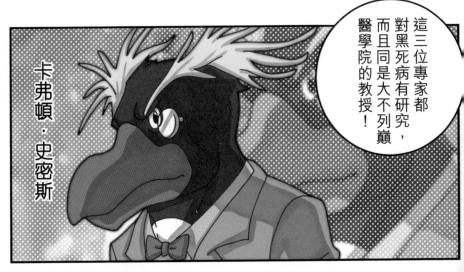

這三位專家都對黑死病有研究，而且同是大不列巔醫學院的教授！

卡弗頓・史密斯

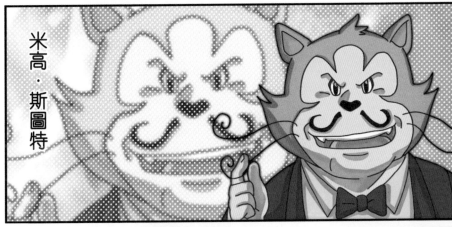

米高・斯圖特

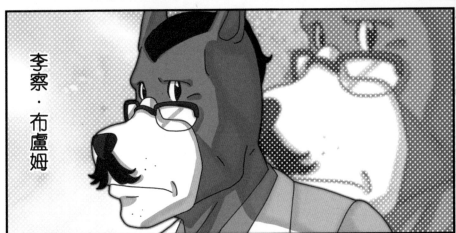

李察・布盧姆

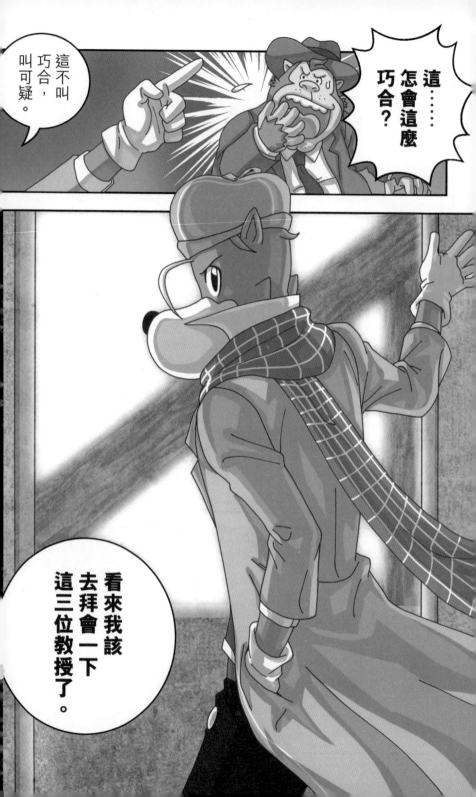

附錄 成語小遊戲②

順藤摸瓜

順着瓜藤去探尋瓜，比喻按着手中的線索，去尋找更多收穫。

例句：警方憑着一個電話號碼，順藤摸瓜瓦解了整個電話詐騙集團。

第①其實查什麼案件也好，都必須了解受害者背景。如果他們的死與個人背景有關，就能順藤摸瓜找出線索。

P.31

這裏四個成語都與植物有關，你能在空格填上適當的答案嗎？

負□請罪　斬草除□
一□知秋　拔□助長

一路順風

例句：雖然天氣預告下午會有暴風雪，但航班仍然堅持如期起飛，只好祝他們一路順風了。

整個旅程中，風向都跟船隻行駛方向一致，非常順利。比喻旅途平安，現在多用作送行的祝福語。

可惜我明天要去巴黎參加研討會，沒法幫忙。

有我和李大猩，你不必擔心啊。一路順風。

P.33

「一」字起首的成語有很多，你懂得這裏幾個嗎？請從「本、箭、毛、筆」中選出正確答案填上。

一□萬利　一□勾消
一□不拔　一□雙雕

45

混為一談

例句：隨着日本文化的流行，不少人把日語漢字和中文字混為一談，弄出連番笑話。

這裏四個成語都與「談」有關，請填上空格，完成這個「十」字型填字遊戲吧。

```
經 □ 之 □
□ □ 而 談 何 □ 易
□ 風
□ 生
```

把不同的事物混在一起，說成同樣的東西，明顯是錯誤的說法。

P.38

哈哈，是嗎？

煤炭跟木炭完全不同，你怎能混為一談？

那會不會是死者在外面踏過木炭？

無親無故

P.41

那麼染病的源頭很可能是這裏！查過他們的身份了嗎？

都查過了。

三個都是無親無故的獨居者，互相並不認識。

例句：在戰亂過後，街上多了很多無親無故的露宿者。

「故」指老朋友，一個人沒有親戚和老朋友，孤單一人的意思。

這裏有八個「無～無～」形式的成語，你懂得把它們連接起來嗎？

無始	無憂	無怨	無法	無牽	無拘	無窮	無依
無盡	無悔	無終	無靠	無束	無掛	無慮	無天

瀕死的大偵探

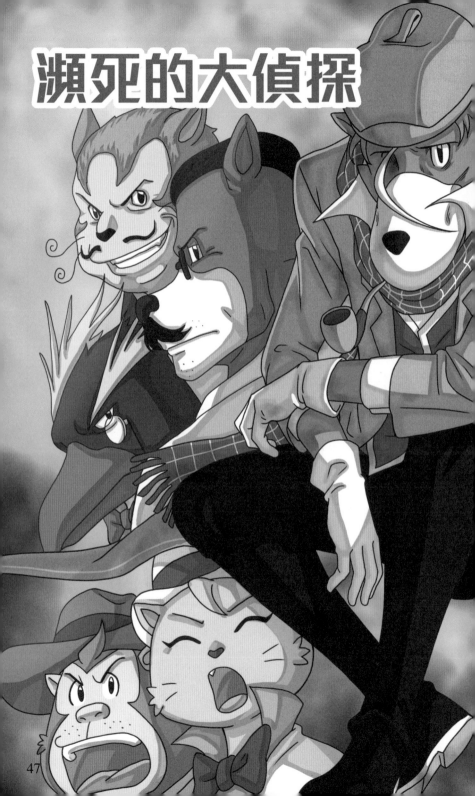

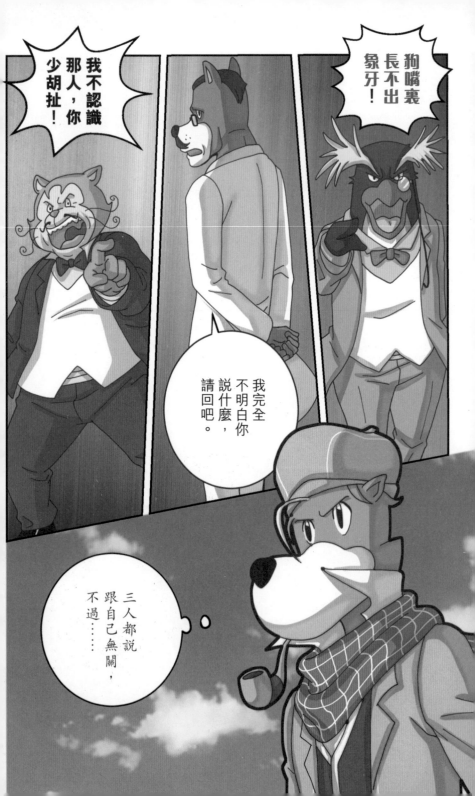

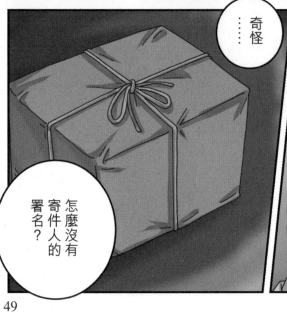

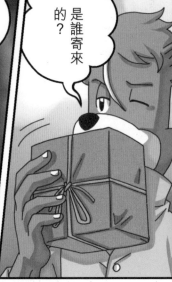

49

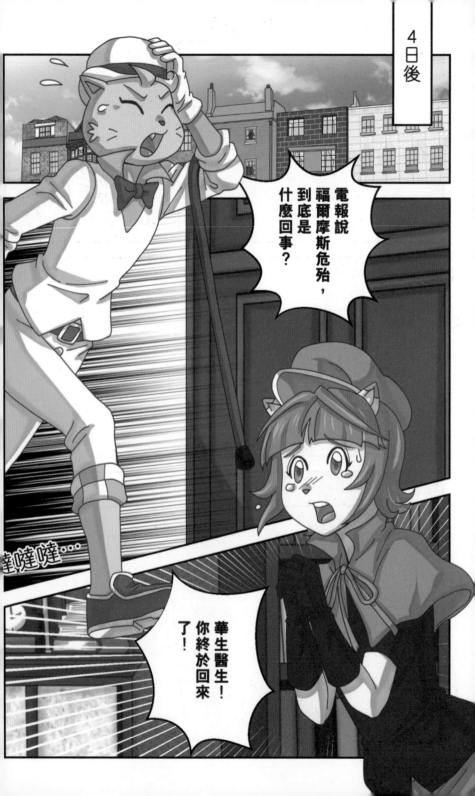

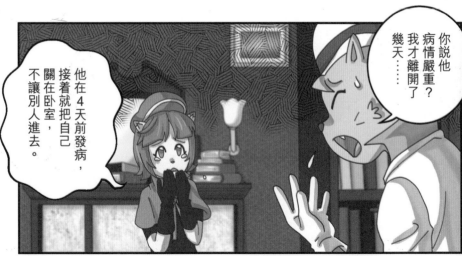

你說他病情嚴重？我才離開了幾天……

他在4天前發病，接着就把自己關在卧室，不讓別人進去。

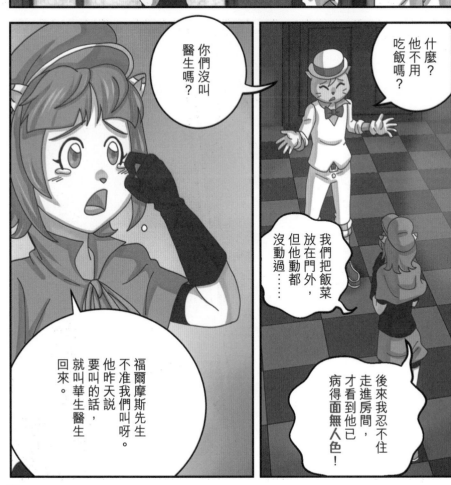

什麼？他不用吃飯嗎？

你們沒叫醫生嗎？

我們把飯菜放在門外，但他動都沒動過……

後來我忍不住走進房間，才看到他已病得面無人色！

福爾摩斯先生不准我們叫呀。他昨天說，要叫的話，就叫華生醫生回來。

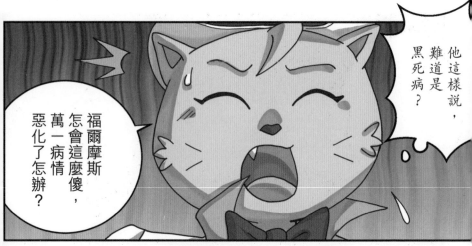

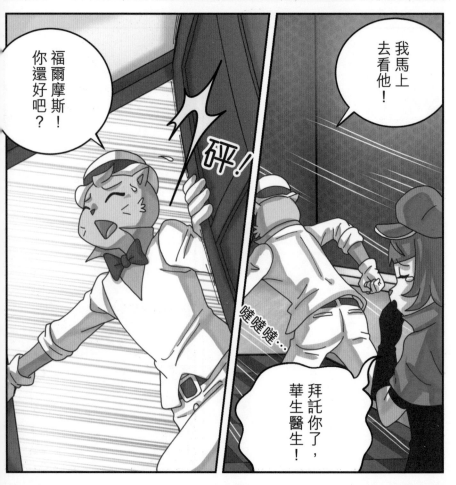

54

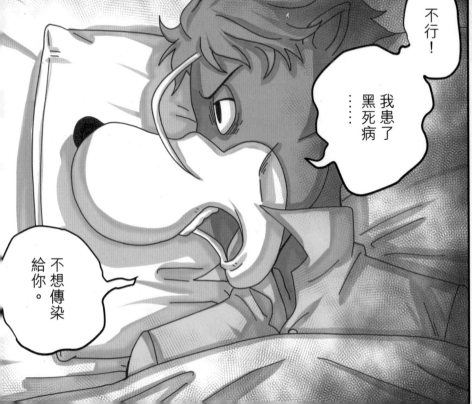

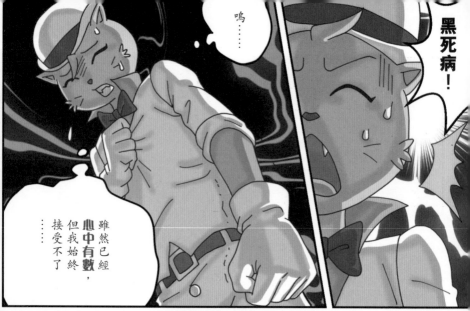

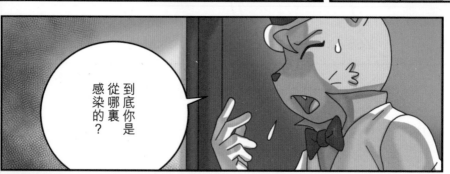

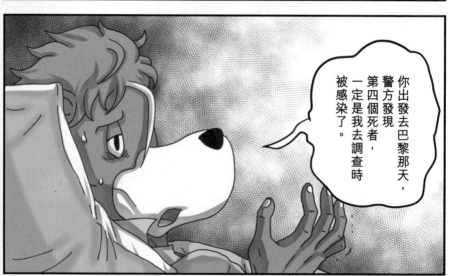

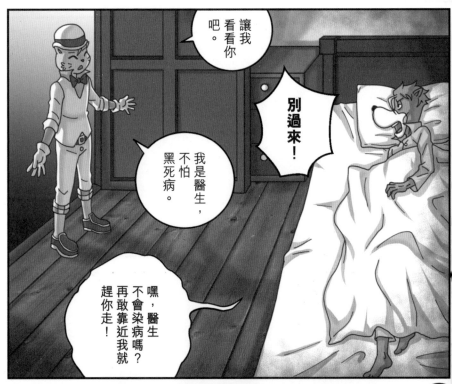

讓我看看你吧。

別過來！

我是醫生，不怕黑死病。

嘿，醫生不會染病嗎？再敢靠近我我就趕你走！

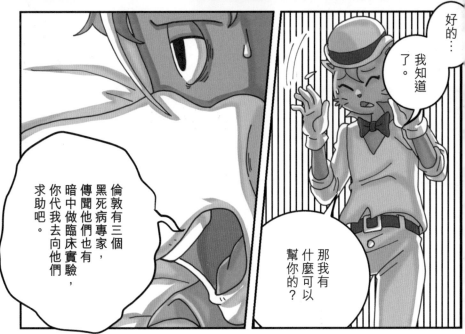

倫敦有三個黑死病專家，傳聞他們也有暗中做臨床實驗，你代我去向他們求助吧。

好的⋯我知道了。

那我有什麼可以幫你的？

啊，三位都是大不列顛醫學院的著名教授，史密斯先生更是院長呀！

要是他們肯來，說不定能治好我的病。

我口袋中有張鈔票，寫了那三個人的名字。

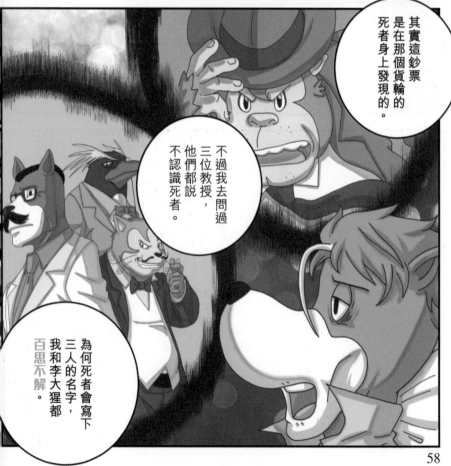

其實這鈔票是在那個貨輪的死者身上發現的。

不過我去問過三位教授，他們都說不認識死者。

為何死者會寫下三人的名字，我和李大猩都百思不解。

58

嗚……

怎麼了?

你沒事吧?

別説了,請他們來診治要緊。

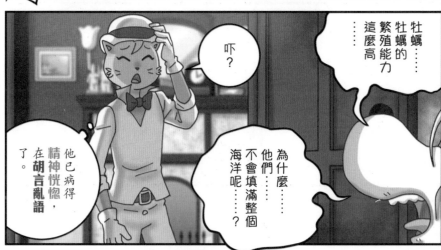

牡蠣……牡蠣的繁殖能力這麼高……

吓?

他已病得精神恍惚,在胡言亂語了。

為什麼他們……不會填滿整個海洋呢……?

對了,用對答測試一下他的神智是否清醒……

福爾摩斯,説起小兔子你會想到什麼?

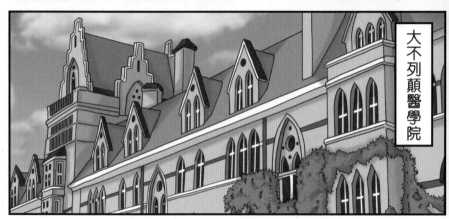

61

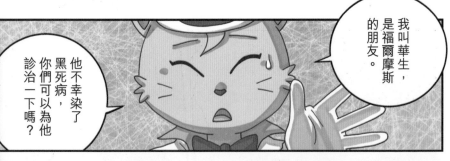

我叫華生，是福爾摩斯的朋友。

他不幸染了黑死病，你們可以為他診治一下嗎？

‧‧‧‧‧‧‧‧‧‧‧‧‧‧‧‧‧‧

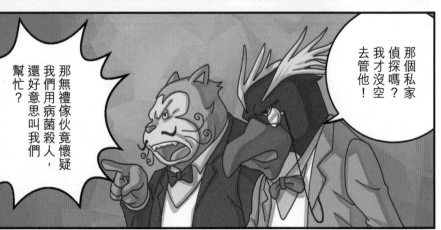

那個私家偵探嗎？我才沒空去管他！

那無禮傢伙竟懷疑我們用病菌殺人，還好意思叫我們幫忙？

福爾摩斯懷疑他們？為什麼他不告訴我，還叫我過來？

黑死病是絕症，我們也愛莫能助。

你們是專家，總有辦法的！

哼，節哀順變吧！

滾！誰叫他多管閒事，自作自受！

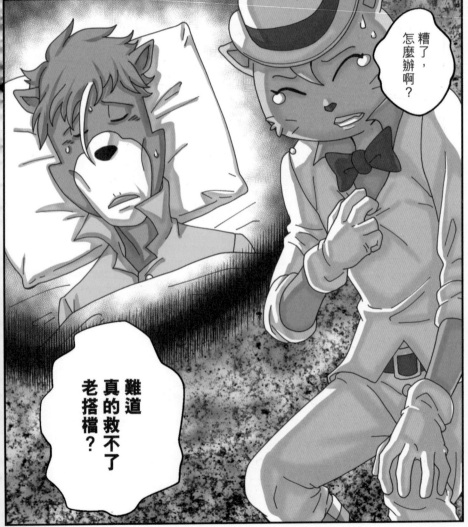

狗嘴裏長不出象牙！

我完全不明白你說什麼，請回吧。

P.48

狗嘴裏長不出象牙

例句：那暴發戶雖然躋身上流社會，卻依然滿口粗言穢語，真是狗嘴裏長不出象牙。

原文是「象牙不出鼠口」，在民間流傳時變成了「狗嘴」，比喻壞人說不出好話。

八畫

以八個字為一句完整句子的成語有很多，你懂得這裏四個嗎？請填上空格。

君子愛財，□□□□
家家有本□□□□
放下屠刀，□□□□
國家興亡，□□□□

百思不解

例句：一種新型病毒突然出現，有些病人毫無病徵，有些卻嚴重致死，令醫生們百思不解。

不過我去問過三位教授，他們都說不認識死者。

為何死者會寫下三人的名字，我和李大猩都百思不解。

P.58

「百思」指反復思考，即是無論怎樣思考都不能理解明白。

六畫

這是一個以四字成語來玩的語尾接龍遊戲，大家懂得如何接上嗎？

百思不解□□助□□樂□□蜀

精神恍惚

例句：現代社會生活壓力大，很多人都患上不同程度的心理病，導致精神恍惚，減低了工作效率。

「恍惚」解作迷茫、心神不定，指某人意識模糊，注意力不集中。

P.59

吓？

牡蠣的繁殖能力這麼高

為什麼他們……不會填滿整個海洋呢……？

他已病得精神恍惚，在胡言亂語了。

十四畫

這裏有四個形容精神狀況的成語，請在「飛、神、煥、精」之中選出正確答案填上。

容光□發
神采□揚
無□打采
黯然□傷

節哀順變

例句：喪親者需要面對旁人無法想像的悲傷，除了一句節哀順變之外，我們還得幫助他們早日跨過傷痛。

以下四個成語中隱藏了另一個四字成語，你懂得把它找出來嗎？（請圈出答案，但只許在每個成語中圈出一個字。）

節哀順變
痛不欲生
金枝玉葉
世外桃源

這句話多用作安慰死者家屬，願喪親者能夠節制內心的悲哀，順應當下的變故。

黑死病是絕症，我們也愛莫能助。

你們是專家，總有辦法的！

哼，節哀順變吧！

P.63

十三畫

兇手現身

愛麗絲?

怎…怎麼了?

雖然她平時牙尖嘴利,但說到底也只是小女孩。

面對這種生死難關,又怎會受得了。

華生……找到專家了嗎?

嗯,總算找到了。

別擔心。

他們……會來吧?

那個……

他們都……

拒絕了。不……不過我一定會想辦法的……

三人之中至少有一個會來的。

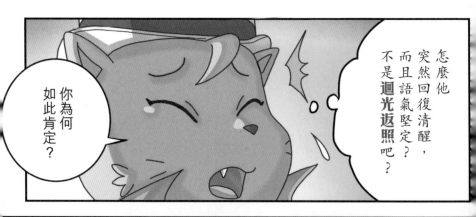

怎麼他突然回復清醒，而且語氣堅定？不是**迴光返照**吧？

你為何如此肯定？

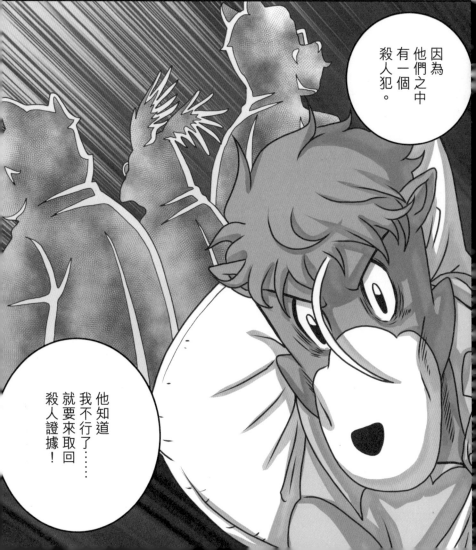

因為他們之中有一個殺人犯。

他知道我不行了⋯⋯就要來取回殺人證據！

你找福爾摩斯先生嗎？他病了。

這是愛麗絲的聲音。

什麼兇手？殺人證據？這是怎麼回事？

有人來找福爾摩斯？難道真的是兇手？

華生醫生還未回來，福爾摩斯先生在二樓啊。

咦？

剛才她明明看到我的，為什麼會說我未回來？

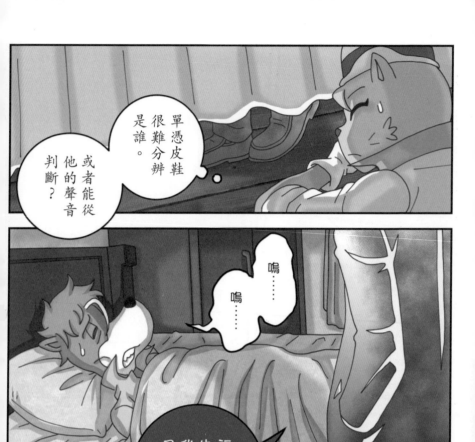

單憑皮鞋很難分辨是誰。

或者能從他的聲音判斷?

嗚……

嗚……

福爾摩斯先生,我來看你了。

可惡,他竟然故意壓低了聲線。

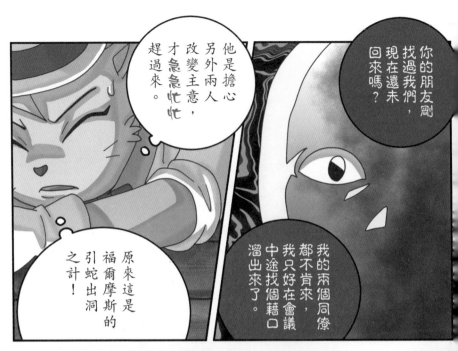

你的朋友剛找過我們，現在還未回來嗎？

他是擔心另外兩人改變主意，才急急忙忙趕過來。

我的兩個同僚都不肯來，我只好在會議中途找個藉口溜出來了。

原來這是福爾摩斯的引蛇出洞之計！

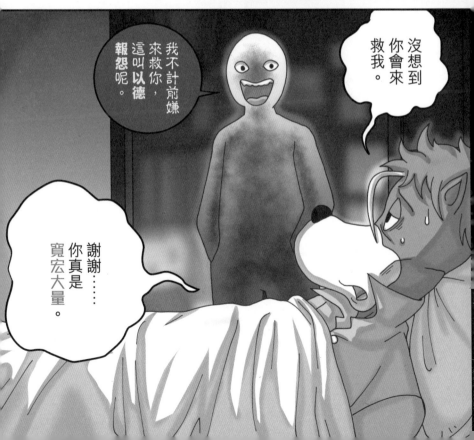

沒想到你會來救我。

我不計前嫌來救你，這叫以德報怨呢。

謝謝……你真是寬宏大量。

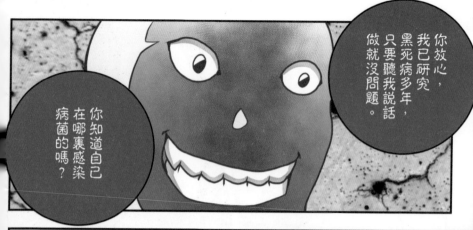

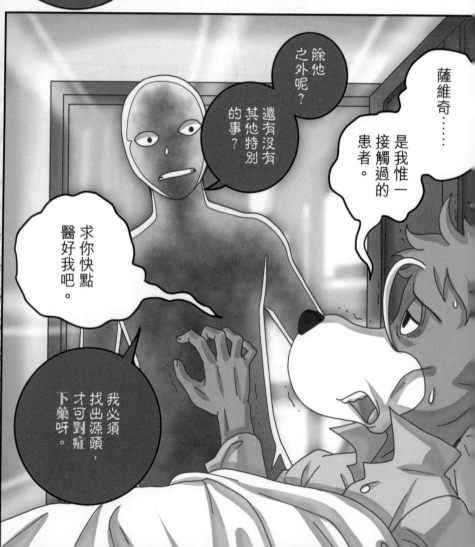

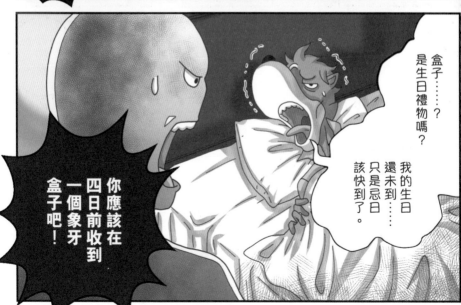

我想起來了……

四天前

這個郵包沒寄件人署名嗎?

是個象牙製的盒子。

裏面有很重要的東西嗎?

是禮物呀!

搖搖看。

嗖嗖

好像沒東西在裏面。

打開它就知道啦!

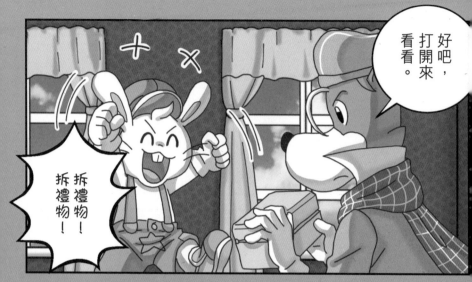

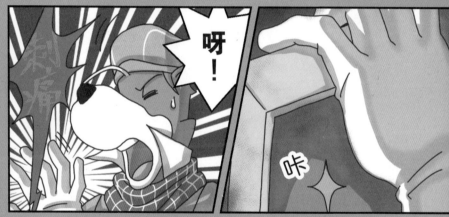

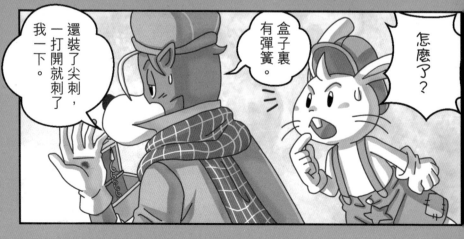

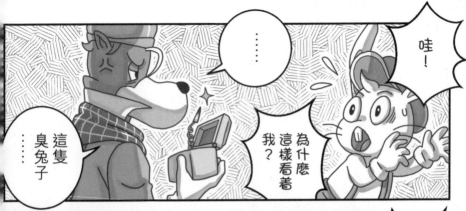

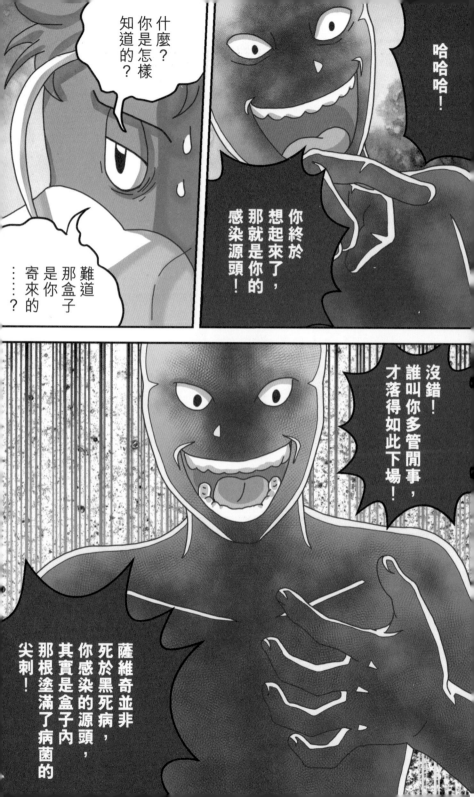

什麼!?如此德高望重的教授…竟然會用到這麼毒辣的招數殺人？

原來是那個盒子……

對，告訴我盒子在哪裏。

原來他是急着取回盒子，毀滅證據。

剛才福爾摩斯就像放長線釣大魚，誘使兇手說出真相。

這麼說，難道他的病也是……

難不成那三個貧民窟死者就是實驗品?

沒錯!我只是付出3鎊酬金,他們就甘心情願當實驗品了!

我在他們身上注入病菌和我研製的藥,看看有沒有效,結果全報廢了。真可惜啊!

喪心病狂!他把人命當什麼啊?

啊,我認得這個聲音了!是他!

迴光返照

日落時的光線反射，令天空短暫變亮。比喻人臨終前突然清醒的現象，又可指事物衰亡前的繁盛。原文其實出自佛教用語，有自我反省的意思。

例句：被流放荒島的拿破崙，返回法國重登帝位有如迴光返照，他的新王朝僅維持了一百日就隨着滑鐵盧戰敗而滅亡。

這裏有十二個調亂了的字可組成三個四字成語，而每個都包含一個「照」字，你懂得把它們還原嗎？

照 立 照 星
福 宣 照 此
不 存 心 高

十畫

P.71

你為何如此肯定？

怎麼他突然回復清醒，而且語氣堅定？不是迴光返照吧？

以德報怨

不計較仇怨，更以恩德相報。然而孔子主張的是「以德報怨，何以報德」，他認為把自己的恩德都給了仇人，那用什麼報答真正的恩人？

例句：一名富豪被幾個出身窮鄉的賊人劫殺，他的家人卻以德報怨，在賊人的家鄉成立扶貧基金，希望不再有年輕人因貧困而以身試法。

這裏有八個第二、第四個字意思相反的成語，請在「長/短、上/下、古/今、生/死、先/後、老/童、是/非、旱/甘」之中選出正確答案填上。

貪□怕□　返□還□
口□心□　爭□恐□
七□八□　久□逢□
借□諷□　三□兩□

五畫

P.75

報怨呢。這叫以德，來救你，我不計前嫌

謝謝……你真是寬宏大量。

救你會來我。

沒想到你來

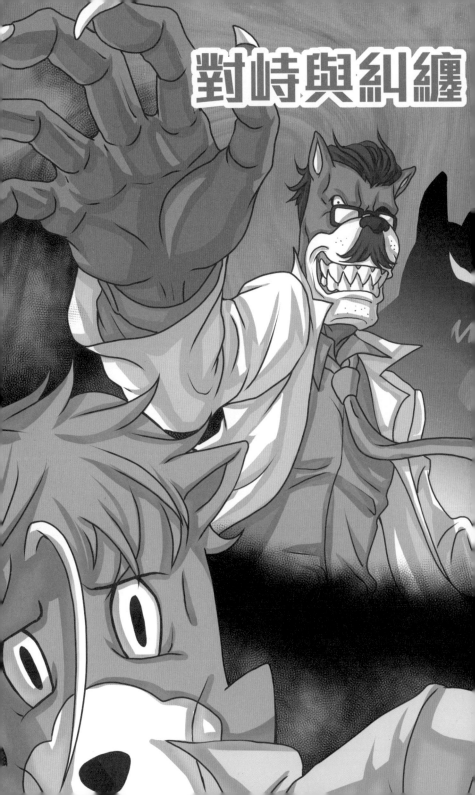
對峙與糾纏

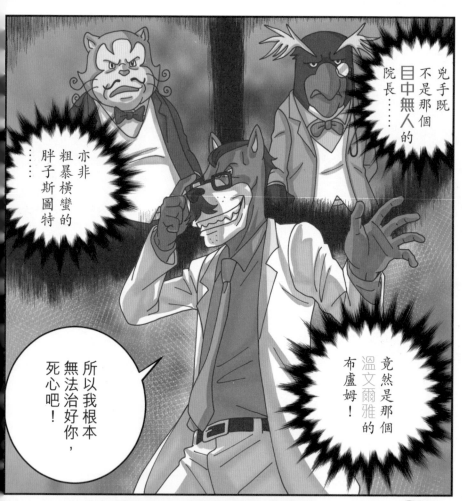

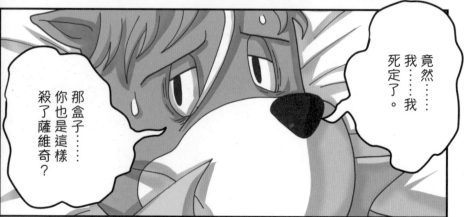

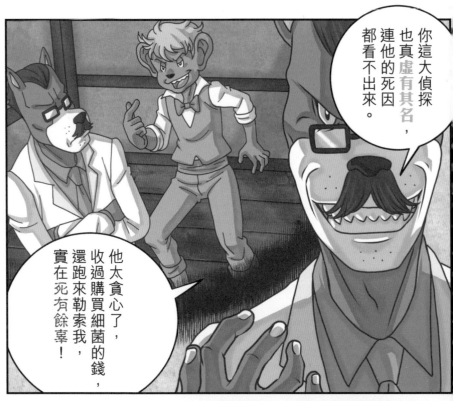

你這大偵探也真虛有其名,連他的死因都看不出來。

他太貪心了,收過購買細菌的錢,還跑來勒索我,實在死有餘辜!

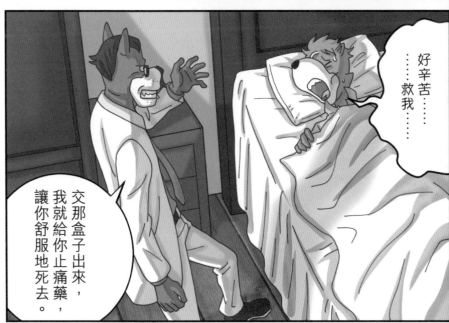

好辛苦⋯⋯救我⋯⋯

交那盒子出來,我就給你止痛藥,讓你舒服地死去。

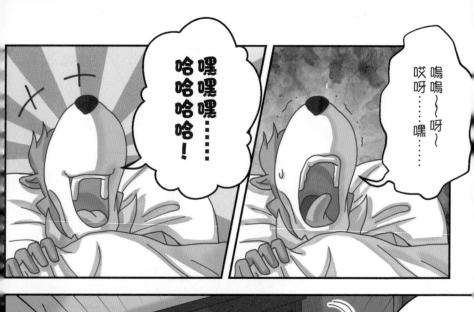
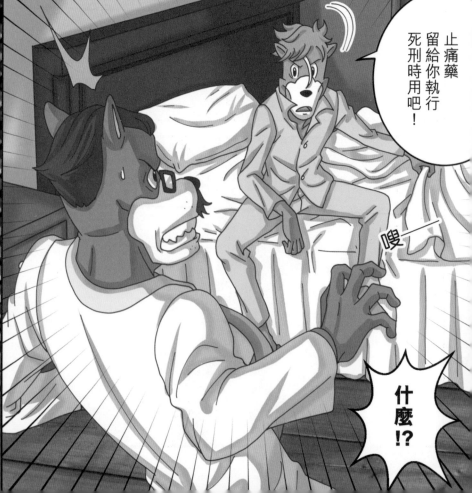

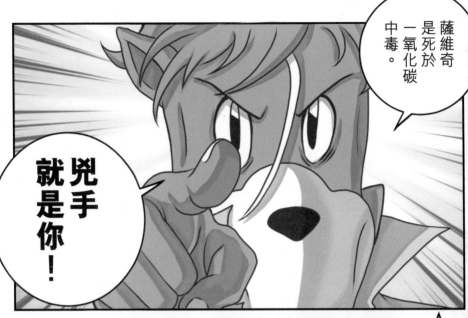

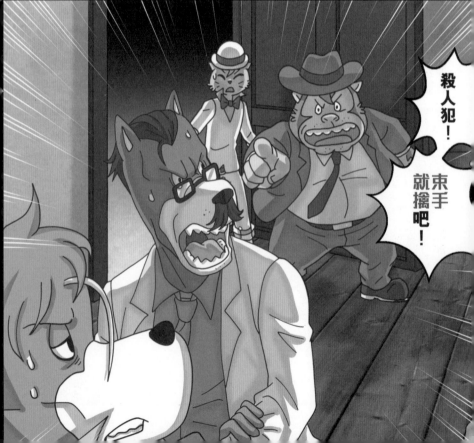

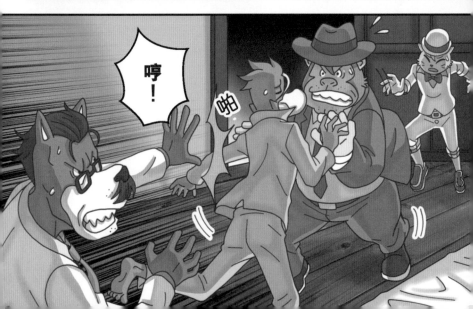

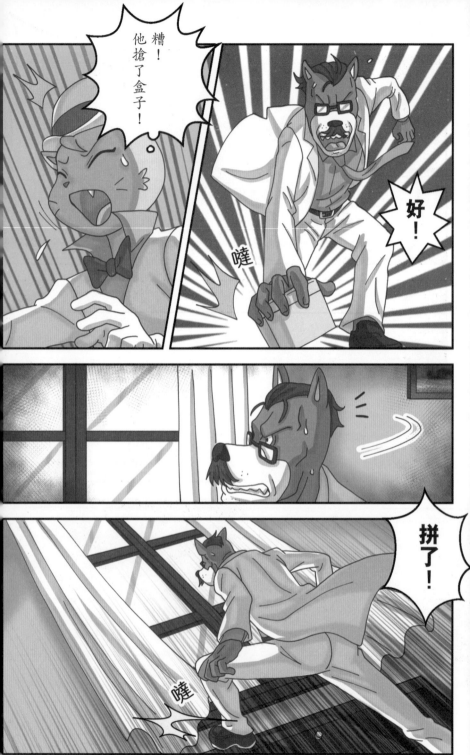

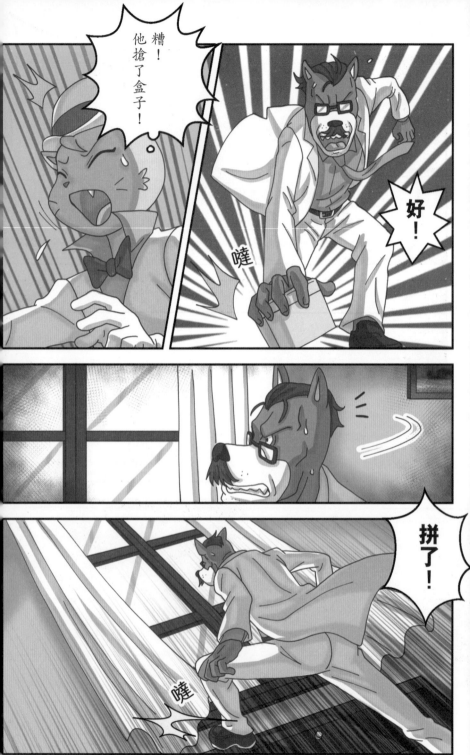

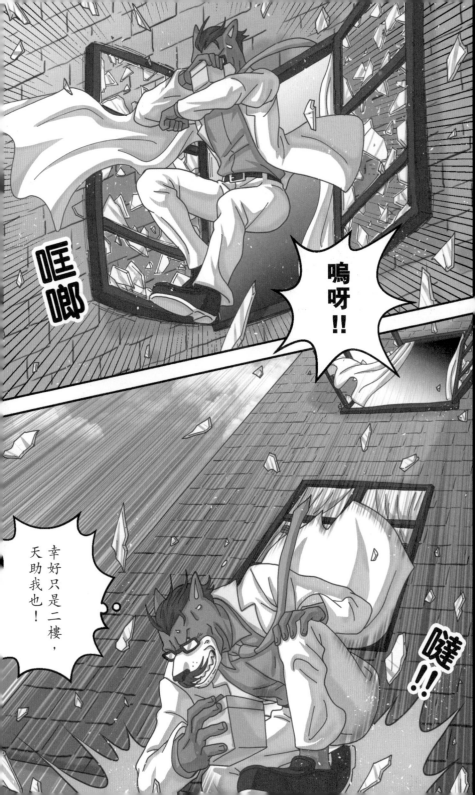

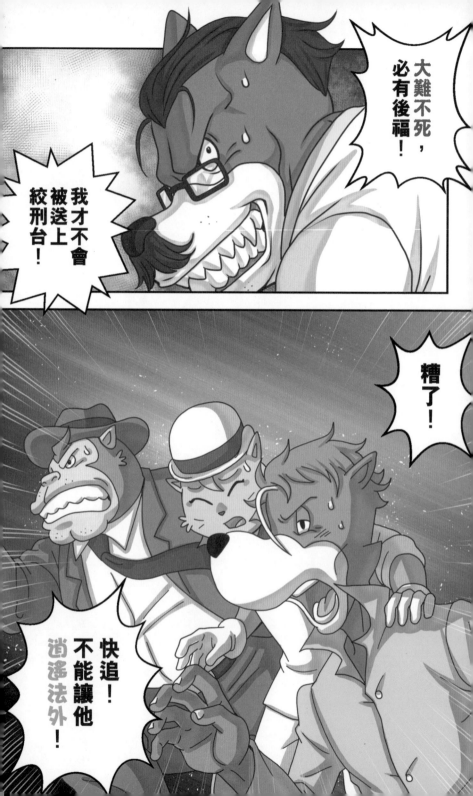

目中無人

例句：若恃着自己的地位較高就目中無人，最終只會被其他人孤立。

這裏的四個成語全部缺了一個字，請從「龍、舉、聲、識」中選出適合的字補上吧。

目不□丁

人中之□

□世無雙

先□奪人

五畫

P.88

兒手既不是那個目中無人的院長……

眼裏沒有別人，形容人非常自大驕傲，完全看不起其他人。

溫文爾雅

例句：一位外表溫文爾雅的少年，竟然是網絡大騙案的主謀，真是人不可以貌相。

形容一個人態度溫和有禮，舉止文雅端莊。亦可寫作「溫文儒雅」。

十二畫

這些由「溫文爾雅」發展出來的成語，你懂得多少個？請填上空格。

溫	文	爾	雅
四			歌
		風	平

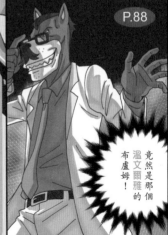

P.88

竟然是那個溫文爾雅的布盧姆！

虛有其名

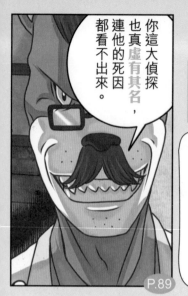

你這大偵探也真虛有其名，連他的死因都看不出來。

P.89

例句：丹麥美人魚像、新加坡魚尾獅和比利時撒尿小童，曾被選為三大最虛有其名的地標景點。

空有好聽的名聲，實際能力卻一點也不相符。另一近義成語「虛有其表」則是描述空有好看的外表。

十二畫

這是一個以四字成語來玩的語尾接龍遊戲，大家懂得如何接上嗎？

虛有其名□□山□□誓□□立

死有餘辜

例句：不少納粹軍官在戰後被判死刑，實在是死有餘辜。

「餘辜」意思是多出來的罪惡，形容一個人做了極多惡行，即使處死也未能完全抵償。

P.89

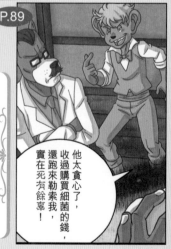

他太貪心了，收過購買細菌的錢，還跑來勒索我，實在死有餘辜！

以下四個成語中隱藏了另一個四字成語，你懂得把它找出來嗎？（請圈出答案，但只許在每個成語中圈出一個字。）

死有餘辜
身體力行
按兵不動
遺臭萬年

六畫

冷血的惡魔

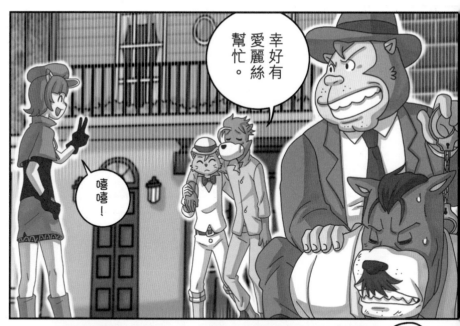

幸好有愛麗絲幫忙。

嘻嘻！

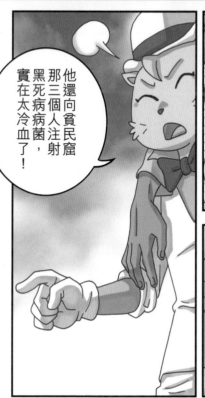

他還向貧民窟那三個人注射黑死病病菌，實在太冷血了！

不吃不喝四天真的不行，竟被這畜牲挾持了。

他殺了薩維奇，又寄這盒子來殺我，於是我將計就計把他引上門。

111

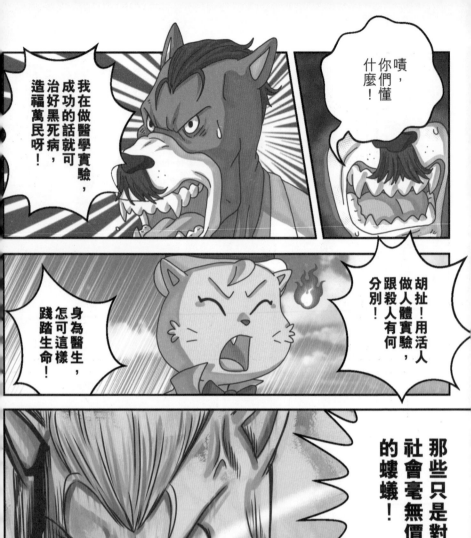

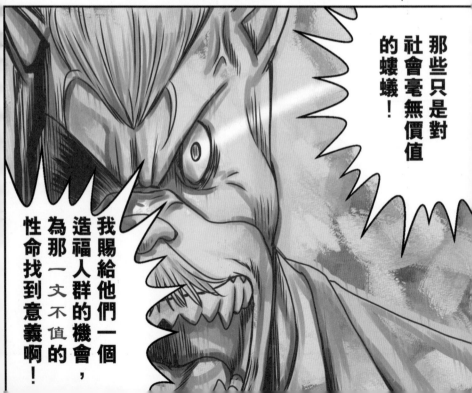

不要給我放屁!

有話跟法官說!

李大猩那記耳光打得真好。

對,簡直**大快人心**。

我沒患上黑死病，卻差點死於虛脫病。

真是的，怎麼不早跟我説？

你們都是老實人，怎會懂得假戲真做，騙倒布盧姆？

愛麗絲剛才謊稱我未回來，又在樓下攔截，分明一早與你説好了吧？

哈哈，沒錯。她膽色過人，又懂裝傻，不會出亂子。

難道你覺得愛麗絲比我可靠嗎？

你説不是嗎？

哼。

114

説起來，你怎知道，真兇是布盧姆？

不，我並不知道是他。

我當時只能肯定，兇手是鈔票上三個名字的其中之一。

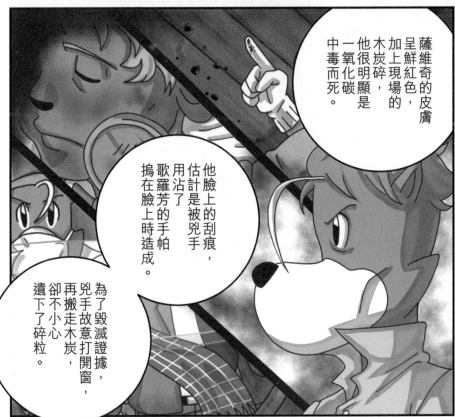

薩維奇的皮膚呈鮮紅色的，加上現場的木炭碎屑，他很明顯是一氧化碳中毒而死。

他臉上的刮痕，估計是被兇手用沾了歌羅芳的手帕摀在臉上時造成。

為了毀滅證據，兇手故意打開窗，再搬走木炭，卻不小心遺下了碎粒。

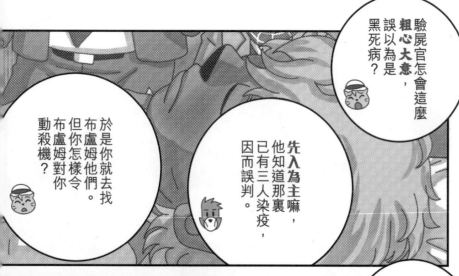

驗屍官怎會這麼**粗心大意**，誤以為是黑死病？

於是你就去找布盧姆他們。但你怎樣令布盧姆對你動殺機？

先入為主嘛，他知道那裏已有三人染疫，因而誤判。

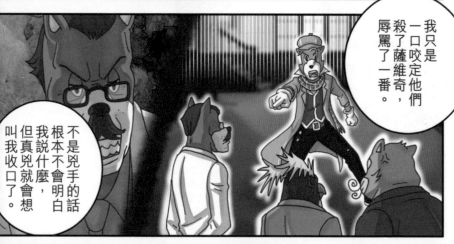

我只是一口咬定他們殺了薩維奇，辱罵了一番。

不是兇手的話根本不會明白我說什麼，但真兇就會想叫我收口了。

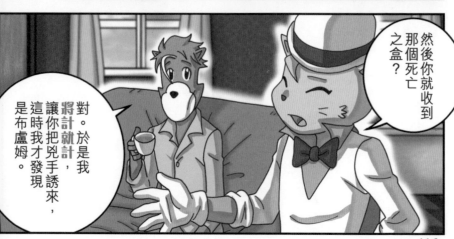

然後你就收到那個死亡之盒？

對。於是我**將計就計**，讓你把兇手誘來，這時我才發現是布盧姆。

116

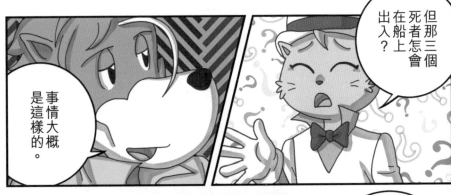

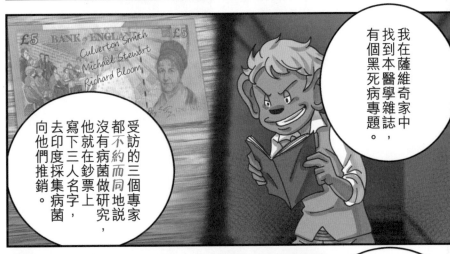

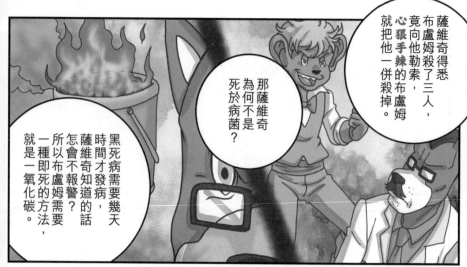

薩維奇得悉布盧姆殺了三人，竟向他勒索，心狠手辣的布盧姆就把他一併殺掉。

那薩維奇為何不是死於病菌？

黑死病需要幾天時間才發病，薩維奇知道的話怎會不報警？所以布盧姆需要一種即死的方法，就是一氧化碳。

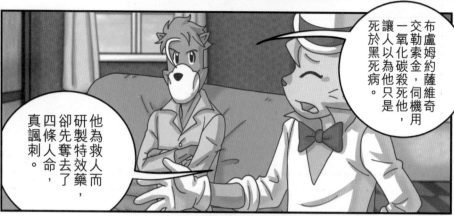

布盧姆約薩維奇交勒索金，伺機用一氧化碳殺死他，讓人以為他只是死於黑死病。

他為救人而研製特效藥，卻先奪去了四條人命，真諷刺。

看他這麼冷血，研製特效藥，恐怕只是為了一己私利而已。

要是他研究成功，不但會揚名後世，賺大錢，更可能製造出生化武器，賣給M博士這類野心家。

118

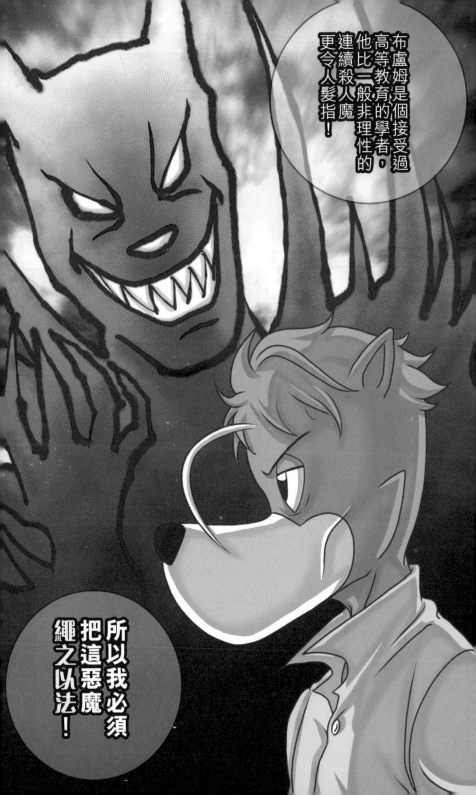

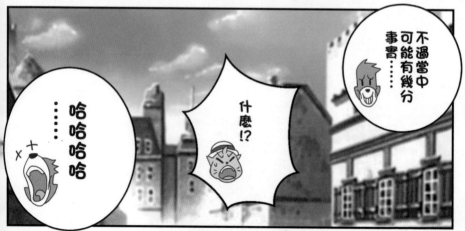

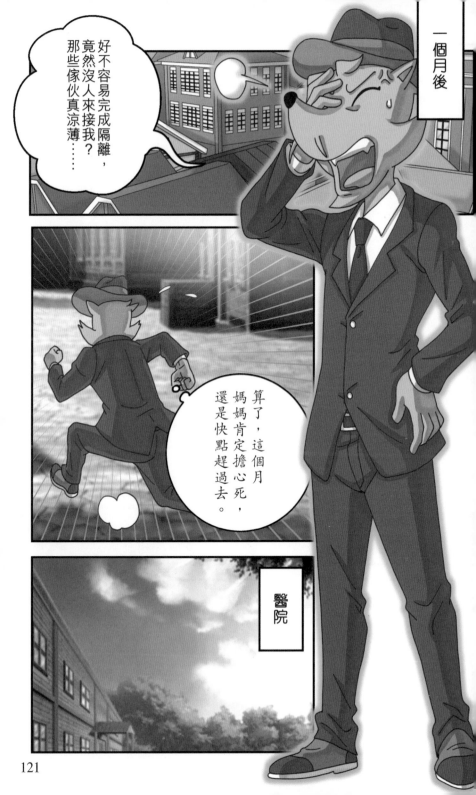

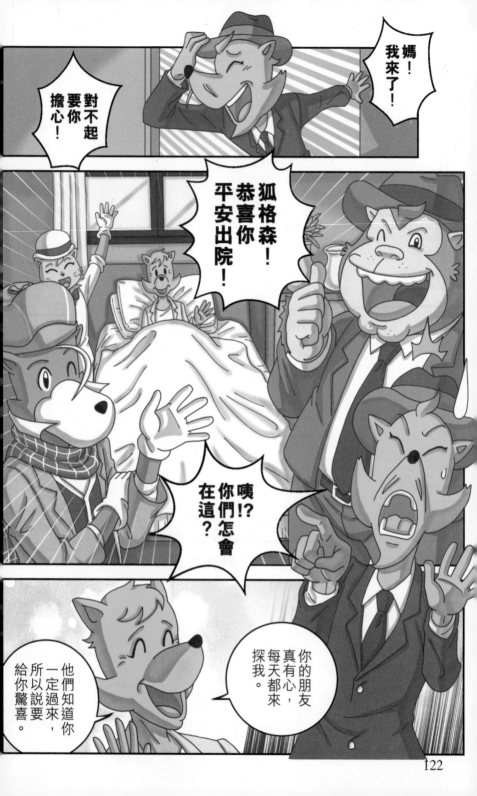

122

你們……太可惡了……

……

怎麼了？現在才發病嗎？

竟敢弄哭我！

我的朋友怎可能這麼好！

要大肆慶祝一番呀！

這裏是醫院，怎可大聲喧鬧。

我不管！今天不醉無歸！

笨蛋，醫院不能喝酒呀！哈哈哈！

被護士長責罵了⋯⋯

瀕死的大偵探
完

124

先入為主

例句：很多人都先入為主地覺得拉麵是日本傳統美食，卻不知道它其實起源於中國。

六畫

首先接受的觀點主導了思考，導致難以接受其他不同的觀點及意見。

「～～為～」形式的成語有很多，你懂得這幾個嗎？請填上空格。

步步為□
狼狽為□
入土為□
養虎為□

病入膏肓

例句：哥白尼畢生致力研究天文學，即使還在記掛着他仍未出版的著作《天體運行論》。

十畫

「膏」和「肓」在古代中醫學都是心臟附近的部位。當時醫生認為沒有藥物能滲入這兩個部位，來到這地步疾病已經無法救治。也可比喻無法挽回的情況。

這裏有四個與人體內部有關的成語，請在空格填上正確答案。

□腦塗地　感人□腑
民□民膏　刻骨銘□

125

科學小知識①

【傳染病】

　　由於黑死病是傳染病的一種，在介紹這種病之前，先讓大家了解一下什麼是傳染病吧。

　　通過與病原體（細菌、病毒等）的宿主接觸，或經空氣、飛沫、食物、飲料、跳蚤、蝨子等由一個人（或其他動物）傳給另一個人而逐漸傳染開去的疾病，就是傳染病。如霍亂、肺結核、麻風、天花、傷寒、感冒、鼠疫（黑死病）、沙士（SARS）和H7N9禽流感等等。

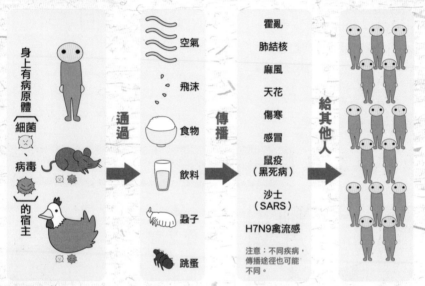

【黑死病】

　　一般稱為「鼠疫」，是急性傳染病，並分為腺鼠疫、肺鼠疫及敗血型鼠疫三種。病原體是鼠疫桿菌，老鼠感染此病後，跳蚤吸了牠的血，再跳到人的身上吸血時，就會把細菌傳到人的身上。感染後幾天之內會發病，而且死亡率很高，故人們聞之色變。另，由於患上敗血型鼠疫後，皮膚會出現血斑，死時更全身滿佈像黑痣似的瘀塊，非常恐怖，故又被稱為黑死病。

【一氧化碳中毒】

　　一氧化碳的化學式為CO，是無色無味的氣體，比空氣輕，但毒性甚猛。人吸入後，它會與血液中的血紅蛋白（Hb）結合，變成碳氧血紅蛋白（COHb），使血紅蛋白失去携帶氧氣的能力，令人體組織缺氧。

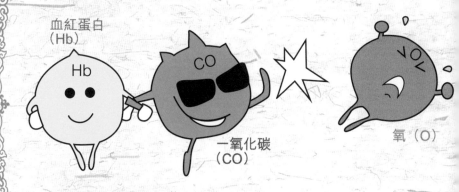

血紅蛋白
（Hb）

一氧化碳
（CO）

氧（O）

　　當血液中的COHb佔Hb整體10%時，人就會產生頭痛；佔20%時，會產生情緒不穩及誤認；佔50%時，會昏倒；佔70%時，就會死亡。由於COHb是粉紅色的，故死者的皮膚會呈鮮紅色。

　　最常見的中毒意外，是用暖爐、煮食爐或暖水爐時把門窗緊閉，在室內引起不完全燃燒（氧氣不足下燃燒）而產生大量一氧化碳，令人吸入死亡。所以，使用的爐具如需要燃燒室內的氧氣，必須打開門窗。

第9集　瀕死的大偵探

原著：柯南・道爾
（本書根據柯南・道爾之《The Dying Detective》改編而成。）

改編&監製：厲河　　　　人物造型：余遠鍠

漫畫：月牙

總編輯：陳秉坤　　編輯：羅家昌

設計：葉承志、麥國龍 、黃卓榮

出版
匯識教育有限公司
香港柴灣祥利街9號祥利工業大廈2樓A室

承印
天虹印刷有限公司
香港九龍新蒲崗大有街26-28號3-4樓
電話：(852)3551 3388　　傳真：(852)3551 3300

發行
同德書報有限公司
九龍官塘大業街34號楊耀松（第五）工業大廈地下

想看《大偵探福爾摩斯》的
最新消息或發表你的意見，
請登入以下facebook專頁網址。
www.facebook.com/great.holmes

翻印必究
2020年7月

第一次印刷發行